上海人民出版社

哈佛法律三元论

当代学术棱镜译丛

《虞世南临王羲之兰亭叙》简介

被号称为『天下第一行书』的《兰亭序》为东晋著名书家王羲之的代表作品。东晋穆帝永和九年（三五三）三月三日，王羲之与当时的名人如谢安、谢万、孙绰等四十一人雅集兰亭（今在绍兴市郊），以为修禊之事，故设曲水之宴，临流赋诗，诗成之后，众人共推王羲之撰序并书，羲之微醉乘兴，即席挥毫，写下了这篇千古不朽之名作。这一天群贤毕至，少长咸集，天朗气清，惠风和畅，羲之仰观宇宙之大，品类之盛，联想起人生短暂，不禁感慨万千，故而此序不独文笔优美委婉感人，而且书法超逸绝尘，两者可谓珠联璧合，相交辉映，成为千古绝唱。当王羲之以鼠须笔蘸左伯墨，在蚕茧纸上挥运之际，仿佛三才交泰，五合并臻，如有神助，及其醒后，复重书数十百通，神化之笔竟不可再得，此中缘故因是羲之当初书写此序时，意不在书，所以天机自动，一派自然，所谓『无意于佳乃佳，不求工而自工』也。可以说这是书法艺术的最高境界。张怀瓘《书议》评谓：『逸少笔迹遒润，独擅一家之美，天资自然，风神盖代。』方孝孺亦评曰：『学书家视《兰亭》，犹学道者之於《语》、《孟》，羲献馀书非不佳，惟此得其自然，而兼具众美，譬之德盛仁熟，而动容周旋中礼者，非勉强求工者所及也。』晋人书以韵相胜，这是一种超然于理法之外，而又达从心所欲不逾矩的境界，也是一种雅逸潇洒的风度，而王羲之《兰亭叙》正是高度体现了这种境界和风度的代表作品。当此卷被唐太宗李世民征得后，他更是爱不释手，常於半夜秉烛临摹，最后此卷亦随唐太宗殉葬昭陵。

唐太宗生前曾命当时著名的书家欧阳询、虞世南、褚遂良各临一本，而此三人皆学王字，唐太宗曾要他们将征求来的王羲之书迹逐一鉴别真伪，因此，可以说在王羲之的真迹无一字传世的情况下，他们的临本无疑是研究王字笔法的最佳范本。三人临本中除欧阳询临本失传之外，褚遂良、虞世南临本和冯承素摹本得以传世，合称《兰亭墨迹三种》。

本册《兰亭序》为虞世南所临，虞世南曾得智永真传，与王羲之书法风格极为相近，可称是直接魏晋人风韵。其书内含刚柔，立意沉粹，气秀色润，萧散洒落，虽不外耀筋骨，但极富内涵，耐人寻味。此册临本，笔意温润，骨力遒媚，泯去了点画的锋芒和棱角，给人以一种平和简静的艺术感受。与《冯承素摹本和褚遂良临本的芒角外露的风格样式形成了一种鲜明的对比。况且此本用笔浑厚，点画沉粹，气息淡雅，与王羲之楷书的风貌十分接近，学书者可以从此册真迹中去探求王羲之之内揶笔法的精髓并可从中获得启示。

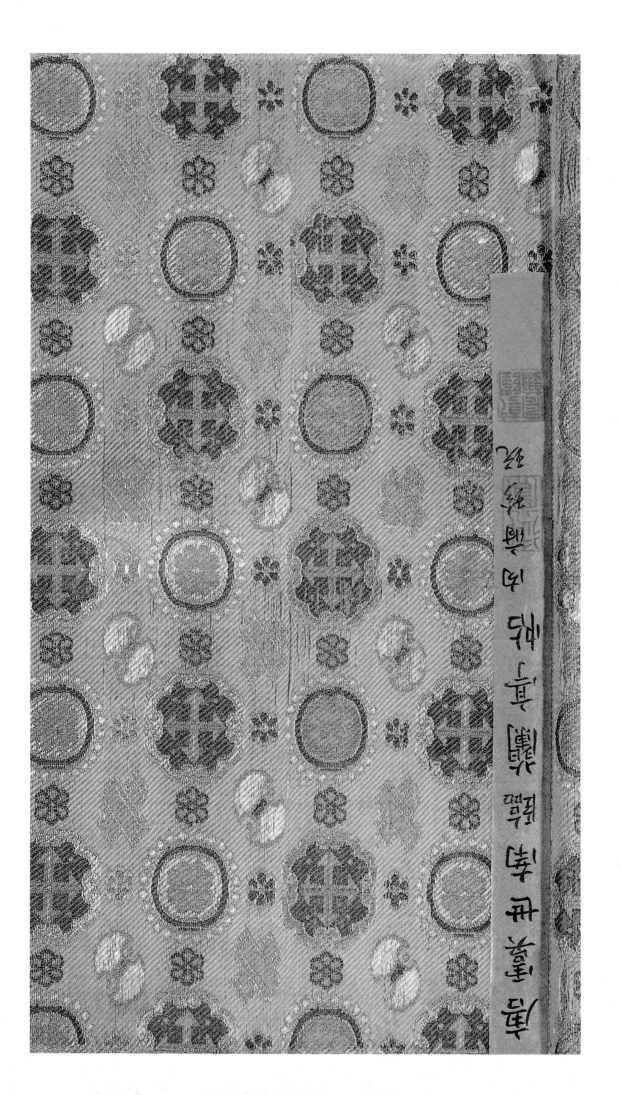

題蘭亭八柱冊 并序

自永和之脩稧觴詠初傳逮貞觀之蒐

孫鉤摹迻出惟定武馳聲籍甚而閣文

聚訟紛如竟莫翻剬夫真本復棐孤行

似顧善本之難覯顧鼎無憲百千且好
手之罕逢名蹟或存什一繫諫議寫其
篇帙波折又新泊香光倣彼筆踪拊橅
獨連余既使舊卷之離而重合因從幾
暇再賭尋復惜原本之剝而不完詔付
文臣逐補於是四冊並教刻鵠然而一編
不孫戩瀚總按柳蹟於石渠董集唐橅
於壁府仍琭璡之咸列俾甲乙以分圍
允為藝苑聯珠題曰蘭亭八柱茗承天
之八山峻崎極和布而為挺壁畫卦之

八體流形、奇偶比而依次分諭已舉其

要彙吟更括其全

隨來自蕭翼舉出本元齡真已堂之供揚

猶字之馨誰知聯後壁原賴弄前型　書蕭亭　柳公權

詩惟於戲鴻堂帖見之初亦知其臺墨蹟已入內府近閬石渠寶

發書昭知其臺久列名書上等石渠寶發乃張照菁所校定而柳卷

其昌所臨柳卷即藏照家且戲鴻堂刻本不照所深束乃柳卷

亦其昌題識及卷後黃伯思跋跋來經刻入皆其中之可疑者

照首來一語及之恰爾挑八柱居然承一亭擎　謂袂

尒不免踈漏矣　震馮

天遠豐語特地示真形摹固得骨髓

書猶閣運庭　謂柳見董其昌　董臨傳聚散　董其昌

臨帖自識語　臨公權

卷初藏張照家本屬全卷後以四言詩并後序及五言詩析兩

傳挺而復合或默有呵護之者耶于祖廿世雲鴻

堂而刻柳詩漫漶闕筆者多玄

歲特命于敏中就遜傷補之 殿以羨餘筆藝林嘉

話聽

乾隆己亥暮春之初御筆

唐雲永興臨禊帖 蕉林寶藏

神品上

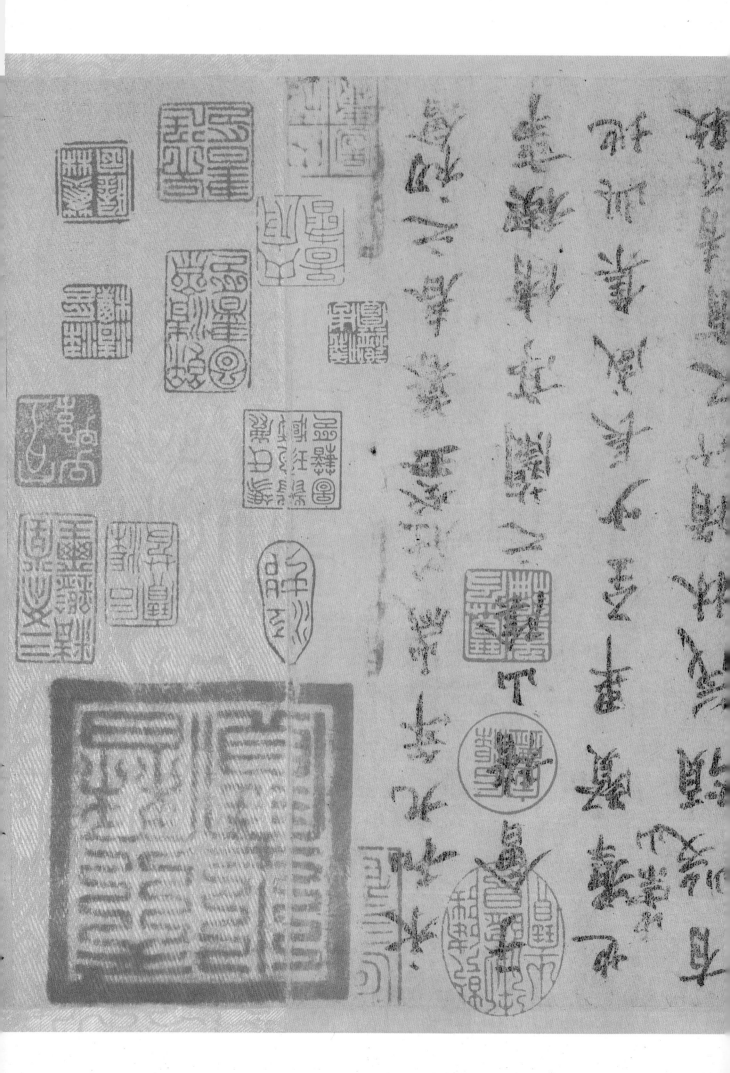

映帶左右引以為流觴曲水

列坐其次雖無絲竹管弦之

盛一觴一詠亦足以暢敘幽情

是日也天朗氣清惠風和暢仰

觀宇宙之大俯察品類之盛

所以遊目騁懷足以極視聽之

娛信可樂也夫人之相與俯仰

一世或取諸懷抱悟言一室之內

或因寄所託放浪形骸之外雖
趣舍萬殊靜躁不同當其欣
於所遇暫得於己快然自足不
知老之將至及其所之既惓情
隨事遷感慨係之矣向之所
欣俛仰之間以為陳迹猶
不能不以之興懷況修短隨化終
期於盡古人云死生亦大矣

不痛哉每攬昔人興感之由

若合一契未嘗不臨文嗟悼不

能喻之於懷固知一死生為虛

誕齊彭殤為妄作後之視今

亦由今之視昔悲夫故列

敘時人錄其所述雖世殊事

異所以興懷其致一也後之覽

者亦將有感於斯文

此卷經董其昌定為雲麾永興
摹以至於諸法帖別有神韻也
香光得之吳氏後雖以贈茅元
儀而在香光齋頭頗久坡歸之
畫禪室中 御題

淳熙五年十月朔
觀昌楊益同觀

摹書至難必鉤勒而後填墨最鮮得形神

兩全者必唐人妙筆始為無媿如此弓者是也外

籤乃趙文敏公所題則其實愛不言可知矣翰

林學士承旨金華宋濂謹題　洪武九年六月廿三日

搶豪快覩永興書林靜烟新改尖餘何似山陰

亟逸少崇山曲水暮春初坦腹東林意欲似曲

來字必以人傳著論形似逐塊錐舟我

不然米家寶晉遍傳名學士風流儀若生腕

霞廓填都不管春風即景獨怡情於傅蓄

霞有波濤真此長安薛刻高甲乙何須諄博辨

幾多優盃效孫敖丁卯上巳觀日題

萬曆丁酉觀於真州吳山人孝甫所藏以

此為甲觀後七年甲辰上元日吳用卿攜

至畫禪室時余巳摹刻此卷於鴻堂帖中

董其昌題

天順甲申五月望後二日王紱與徐尚賓
同往崑山閣于雪蓬舟中

成化戊戌二月丙午葉蕡周
同軌古中靜與予同觀于
楊士傑之術澤樓張仲珍記

趙文敏得獨孤長老宮
武禊帖作十三跋宋時尤
延之諸公聚訟爭辨只為

此一所書耳脫唐人真跡墨

本手此卷以永興所臨曾

入元文宗御府俾今文敏見

之文不知當是何欣賞也久

莊余病中之為止生所有

恨博所悒矣 戊午四月董其昌欵

草書作品

萬曆戊戌除夕用卿從董太史索歸
是為同觀者吳孝父治吳景伯國邏
吳用卿廷揚不棄明時焚香禮拜
昔在燕臺寓舍執筆者明時也

定武佳刻世已希遘初唐人手
筆鈔得神情可稱嫡派者乎此
卷古色黯澹中自然激射淵珠
匣劍光怪離奇前人所共賞識
用卿宜加十襲藏之

金陵朱之蕃

篆書

（印）

封面设计 王　峥
责任编辑 刘小晴
　　　　 庄新兴
技术编辑 吴蕃中

虞世南临王羲之兰亭序

本社编

上海书画出版社出版发行

（上海市钦州南路 81 号　邮政编码 200235）

各地新华书店经销　上海市印刷七厂印刷

开本：890 × 1240　1/16 印张：1.75

2001 年 12 月第 1 版 2001 年 12 月第 1 次印刷

印数 1–5,000

ISBN 7-80672-126-6/J·115

定价：20.00 元